书法系列丛书
SHUFA XILIE CONGSHU

中国历代名碑名帖原碑帖系列

晋祠·温泉铭

刘开玺 编著

黑龙江美术出版社

出版说明

晋祠铭，唐贞观二十年（六四六年）正月刊立，现存山西太原晋祠。行书，碑额『贞观廿年正月廿六日』，用飞白书。石质粗劣，颇多漫漶，复经后人深挖，形神俱损，非旧拓而难以窥见当年之风采。

唐太宗李世民，陇西成纪（今甘肃秦安）人，高祖李渊之次子，封秦王，助高祖讨隋而有天下。性好书，大力提倡之，科举以书判取仕。尊崇王羲之书法。以行书入碑，自唐太宗始，晋祠铭为其代表作。大杨宾大瓢偶笔云：『今观此碑，绝以笔力为主，不知分间布白为何事，而雄厚浑成，自无一笔失度。』

温泉铭，唐太宗李世民撰文并书，行书。光绪年间，敦煌千佛洞发现唐拓孤本，末有墨书『永徽四年八月田谷府果毅儿』题记一行『民』『基』二字缺笔避讳。其字神彩秀发，生动流丽，较之常见的筑清馆法帖本，不啻云泥之比，十分珍贵。唐本发现不久，即为法国人伯希和所得，现藏巴黎图书馆。按『永徽』为高宗年号，衔接太宗时间极近，知唐拓本温泉铭应为太宗书法原貌，此为晋祠铭所不及处。

俞复践此帖云：『伯施（虞世南）、信本（欧阳询）、登善（褚遂良）诸人，各出其奇，各诣其极，但以视此本，则于书法上固当北面称臣耳。』朱长文续书断以太宗与虞、欧、褚并登妙品，评其书云：『翰墨所挥，道劲妍逸，鸾凤飞翥，虬龙腾跃，妙之最者也』斯评颇得太宗书旨温泉铭足以当之。

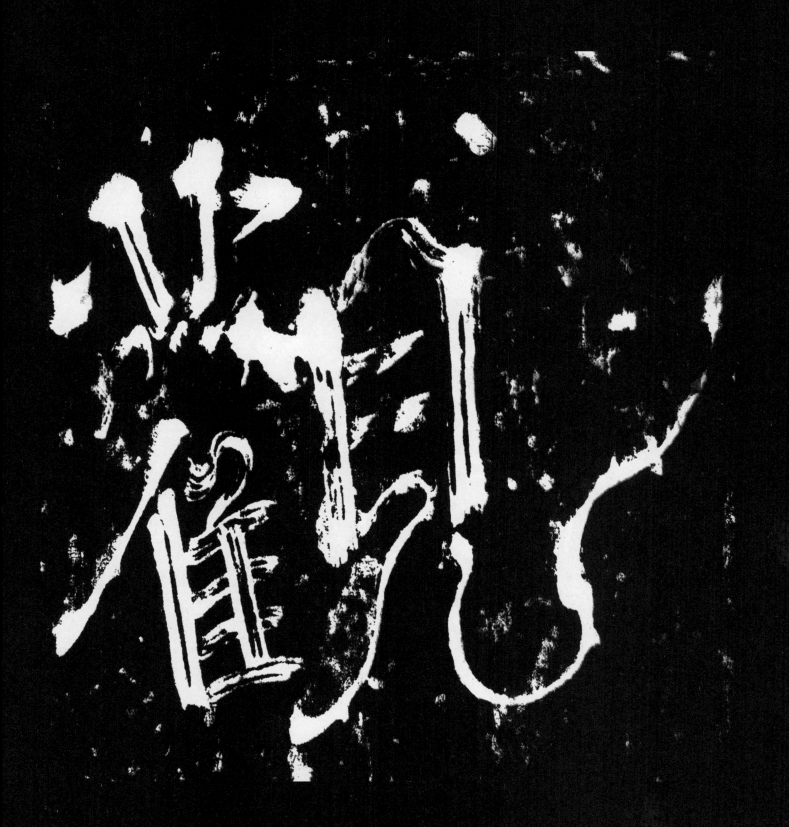

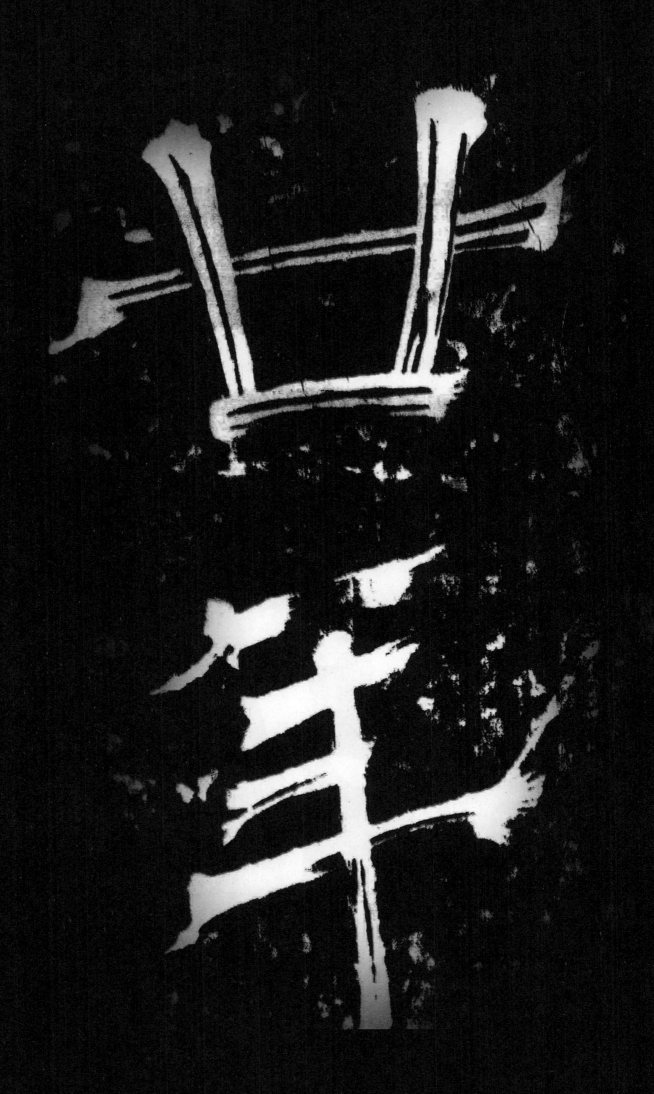

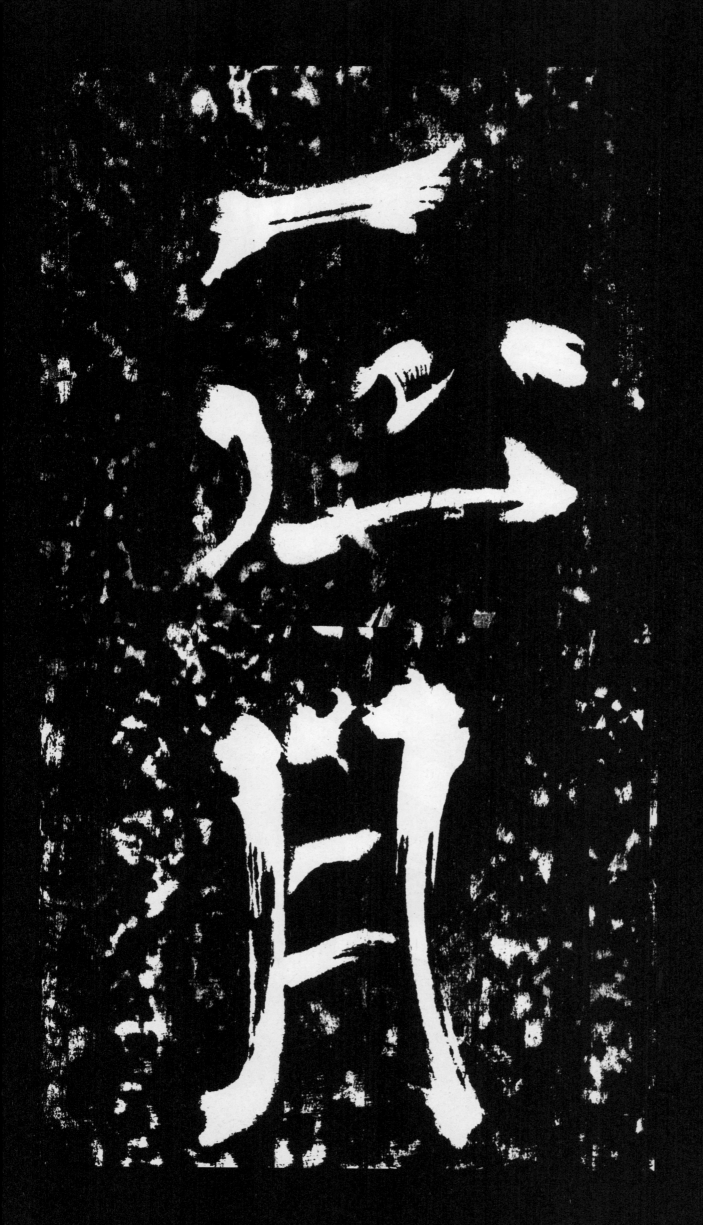

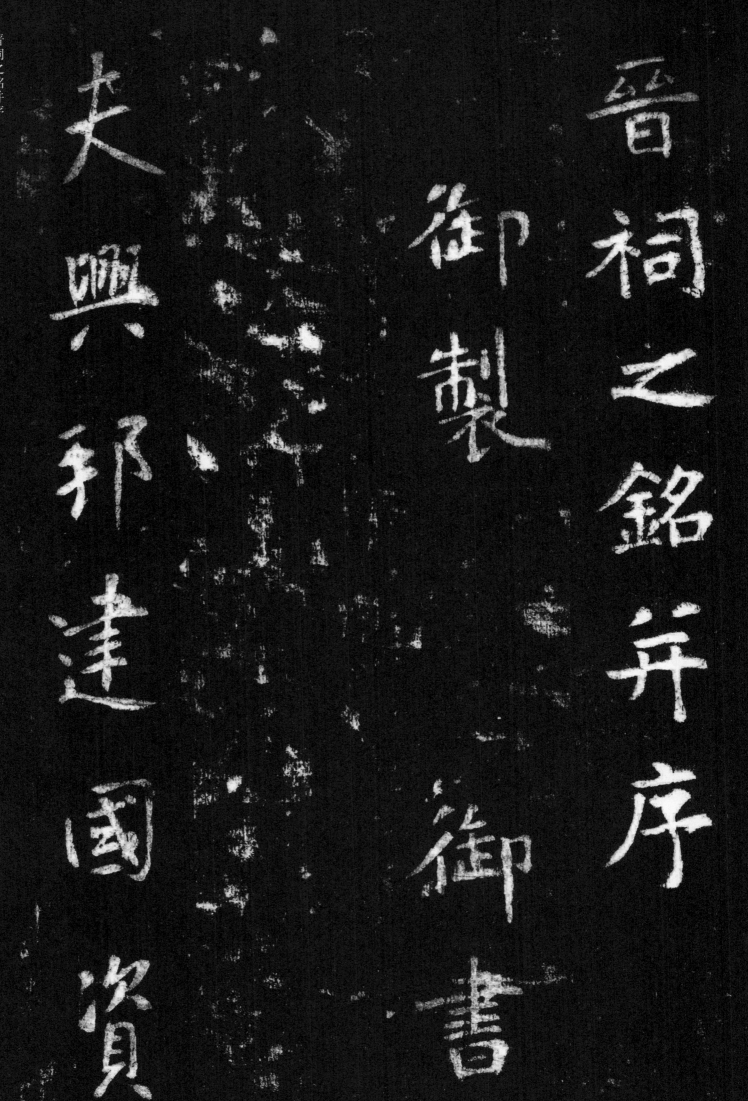

晉祠之銘并序

御製

御書

夫興邦達國資

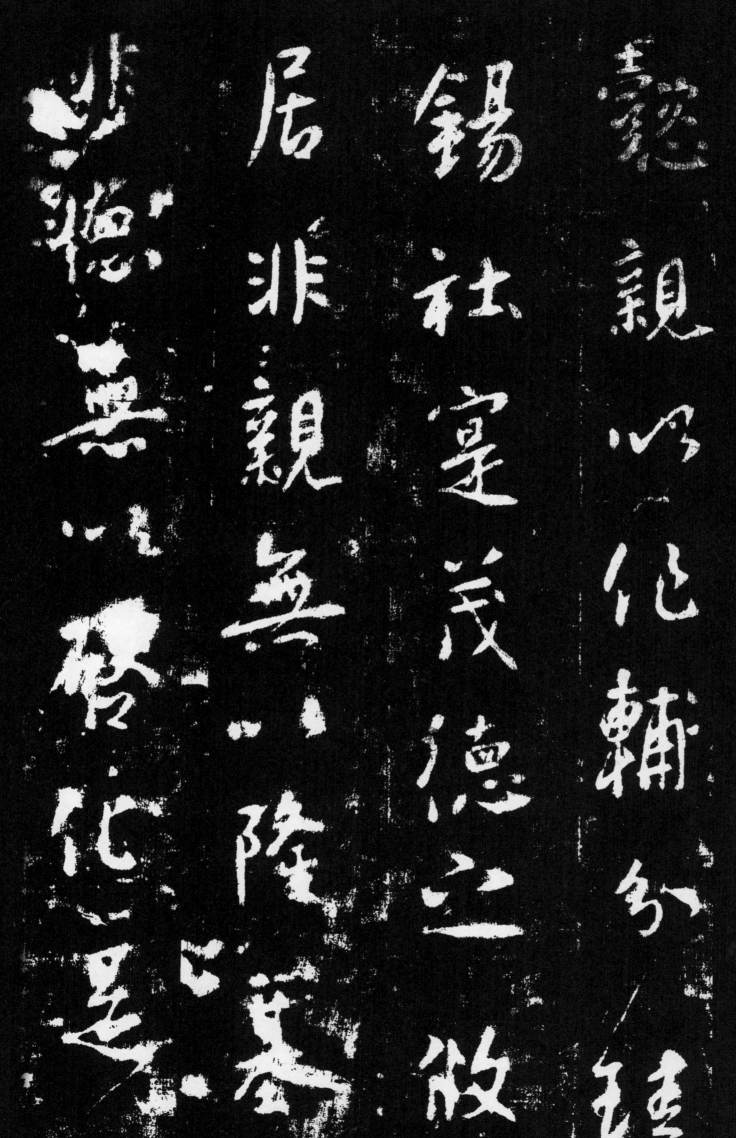

惟神诞灵周室降

棠传芳之迹斯在

德豐都疏派天潢
分枝璇極經仁緯
義履順居貞揭日
月以為躬麗高明

之质括沧溟而为
量体弘润之资德
乃民宗望惟国范
故能协隆鼎祚赞

二

量體弘潤之資流

乃民宗望惟國範

故能協隆鼎祚替

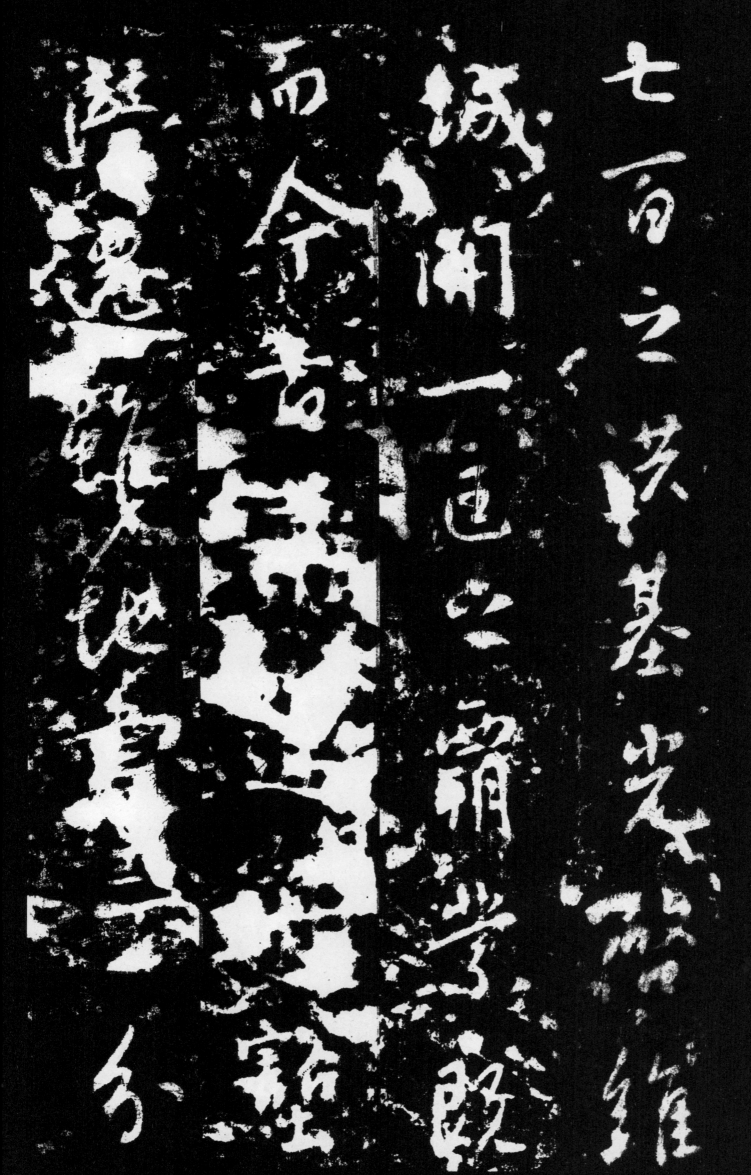

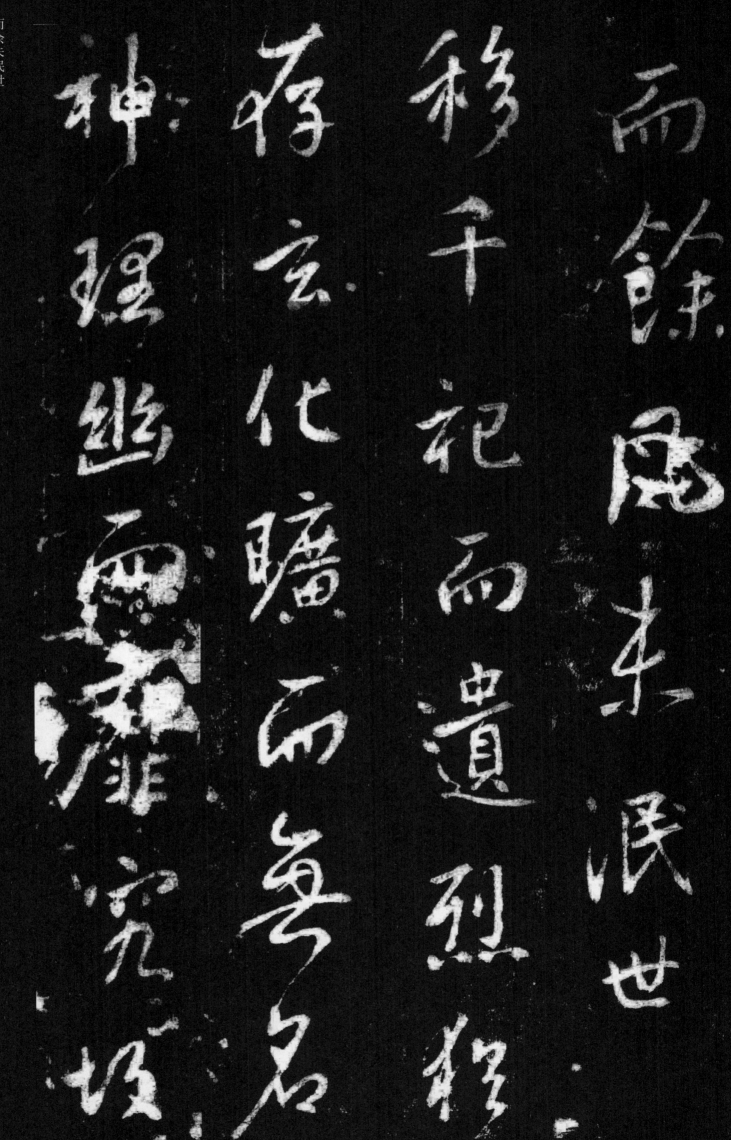

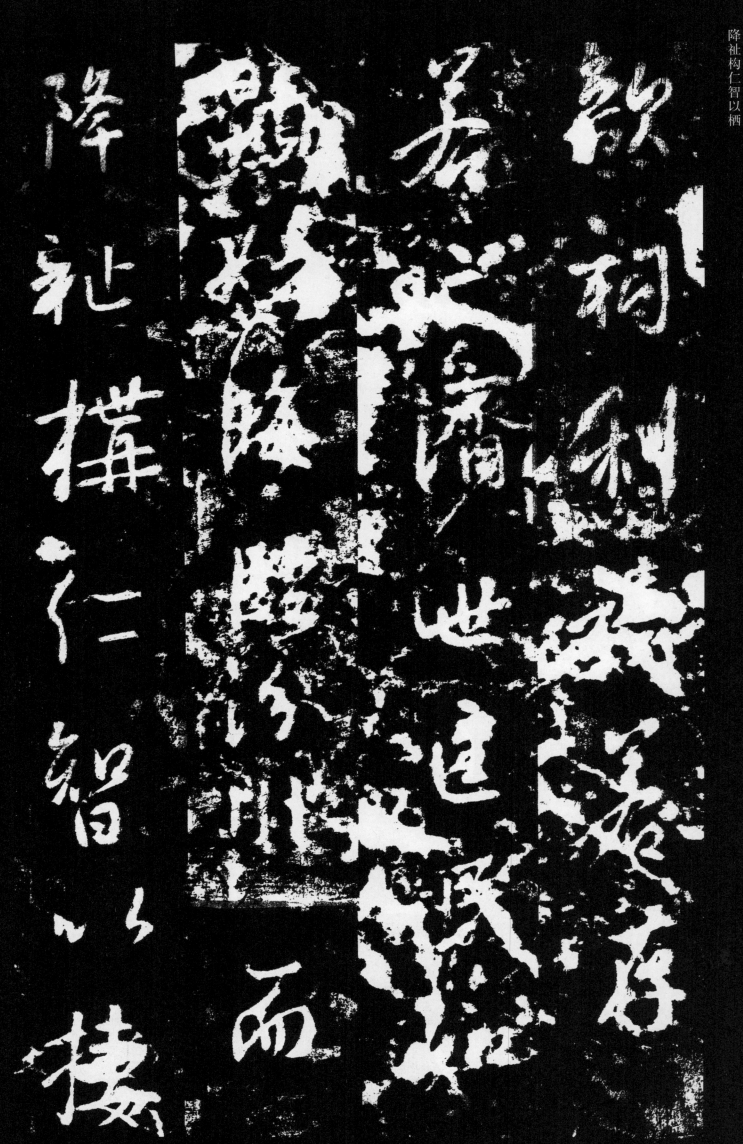

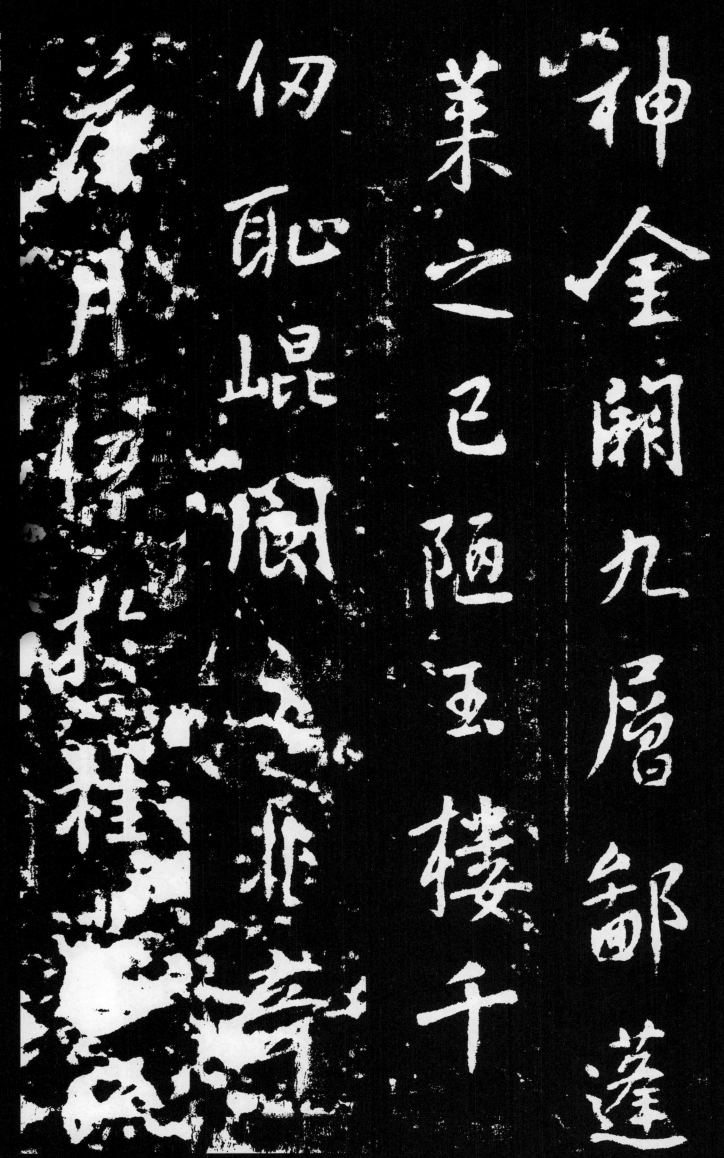

星起于珠树若
崇山豆崎作镇
墟襟带边亭标
朔土悬崖百丈蔽

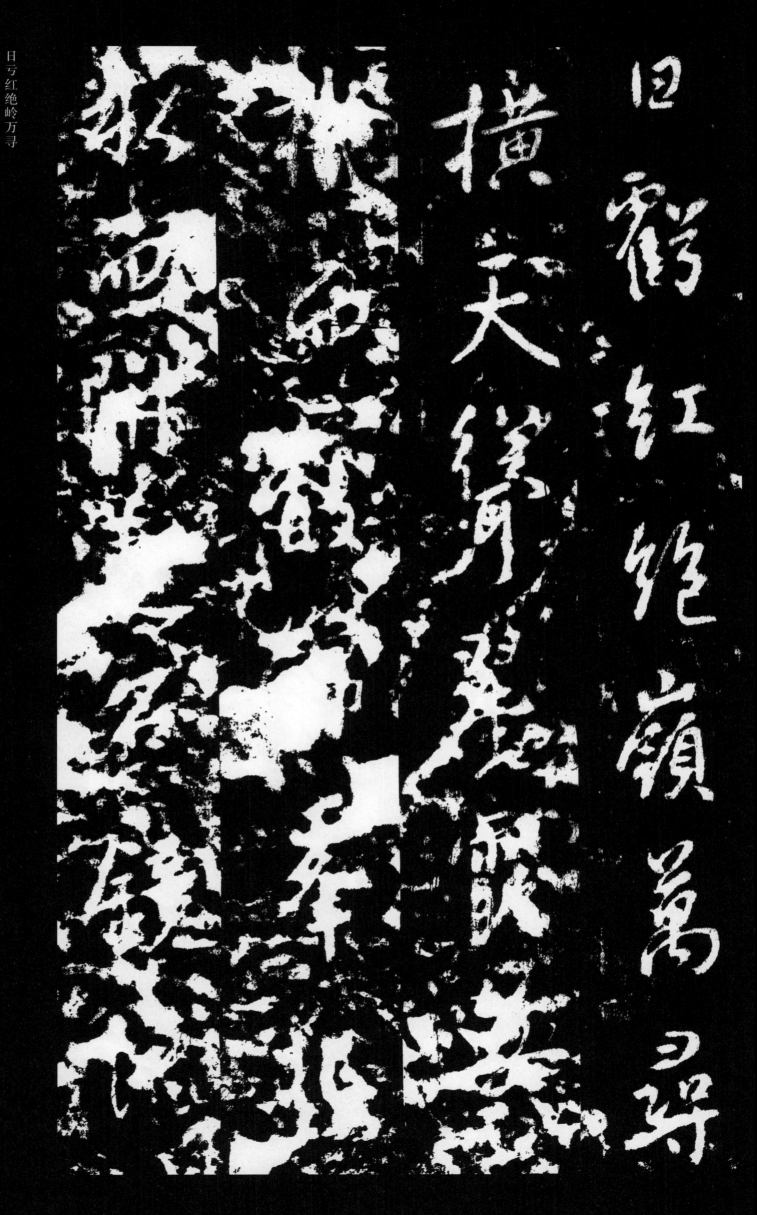

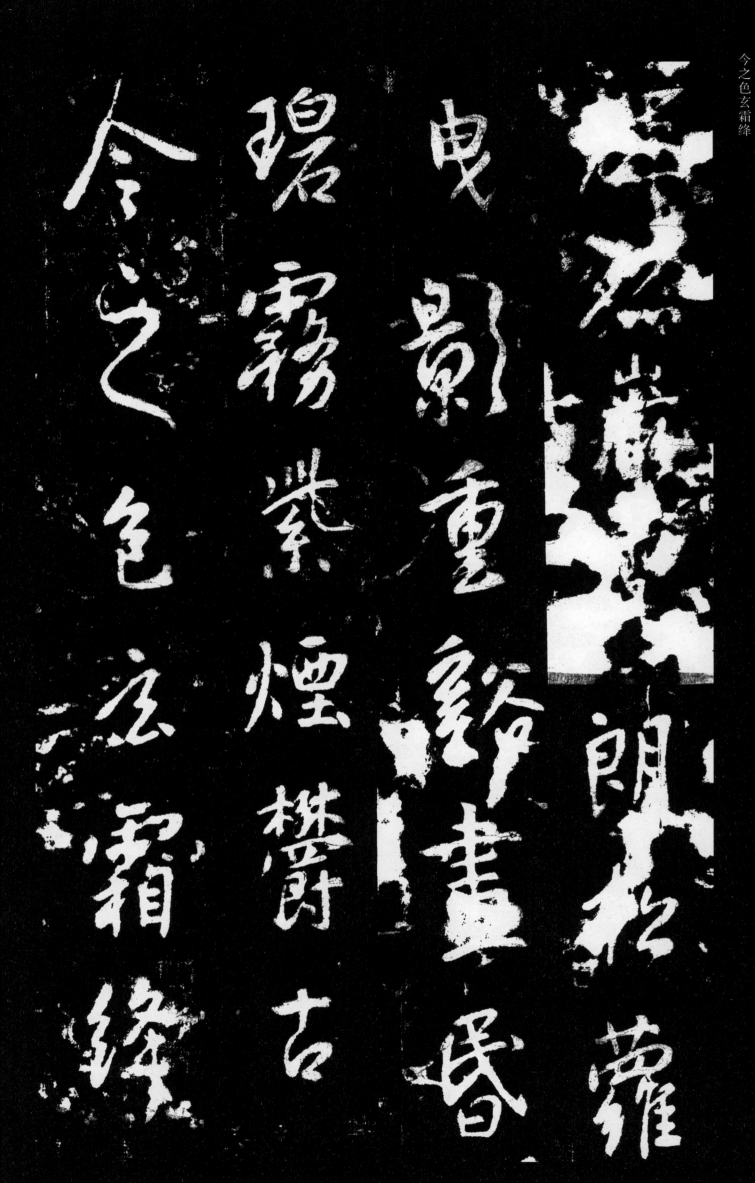

辉孤岩霄朗松萝
曳影重溪昼昏
碧雾紫烟郁古
今之色玄霜绛

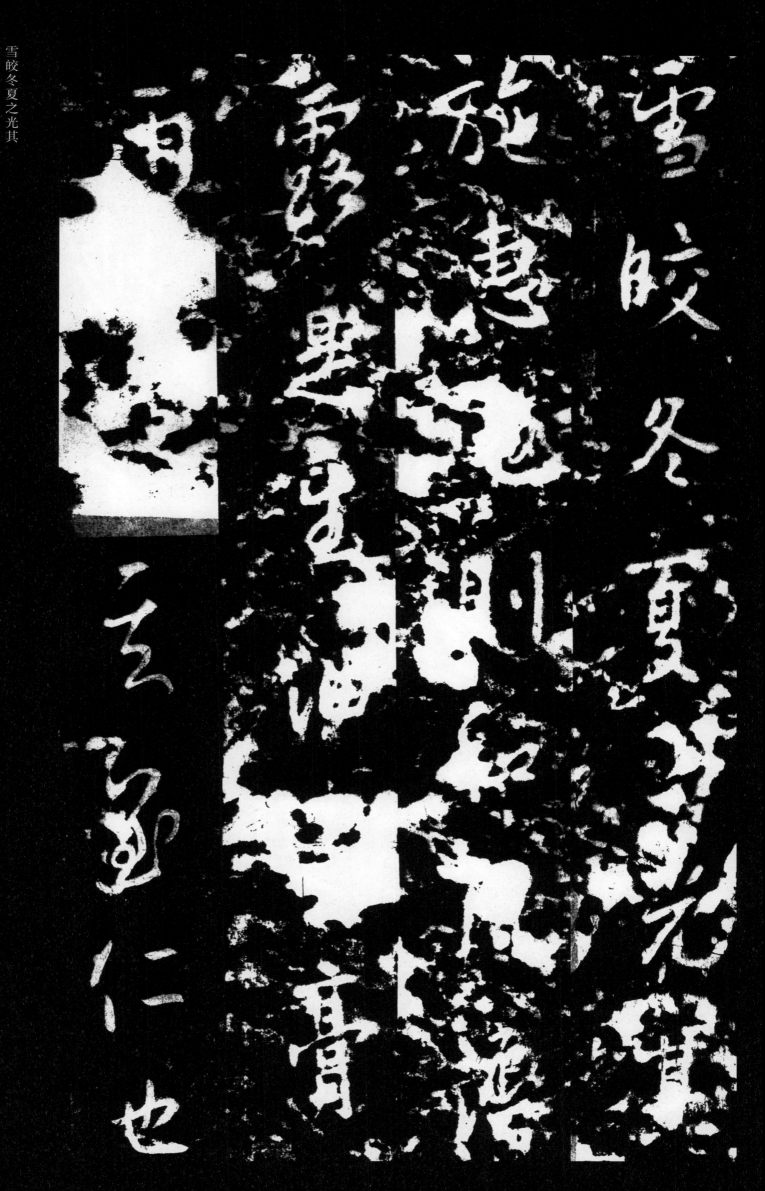

雪皎冬夏之光其
施惠也则和风溥
露是生油云膏
雨斯起其至仁也

治

乱

焉

鸟

其

则

则

蜕

裳

鹤

盖

息

鸟

花

禽

走

兽

依

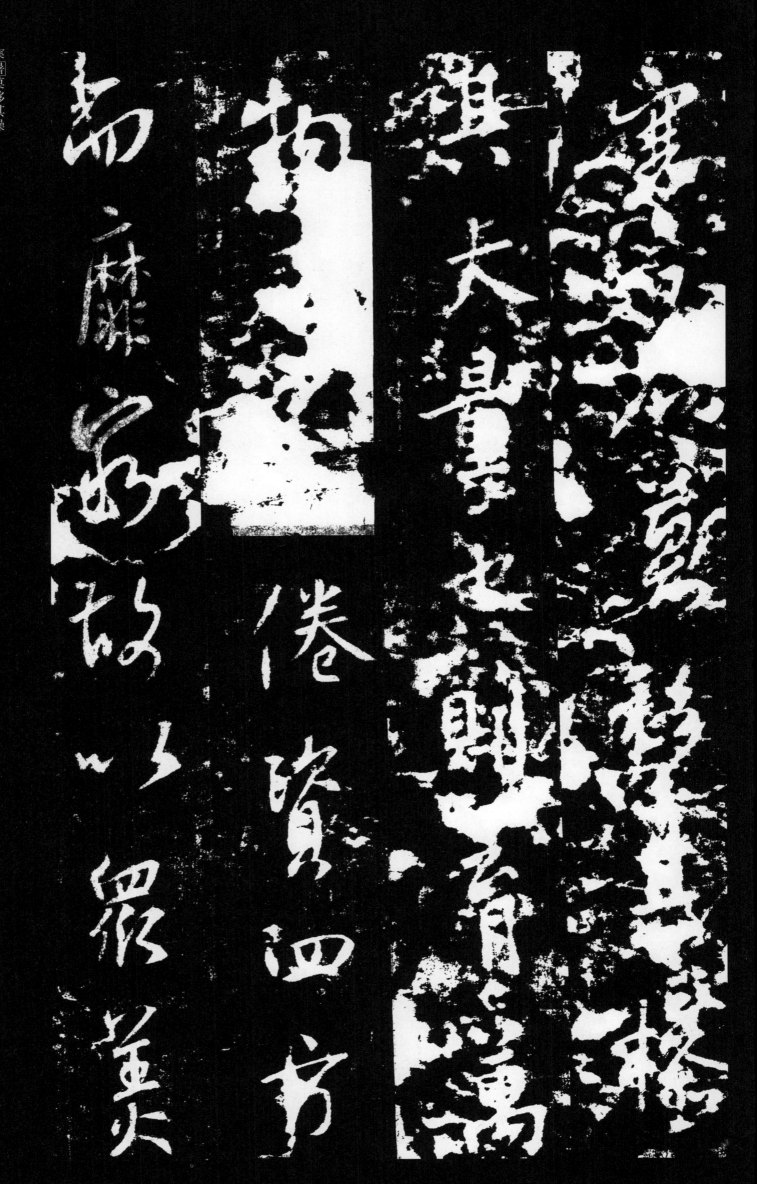

寒[暑]莫移其操
其大量也则育万
物[而][不]倦资四方
而靡穷故以众美

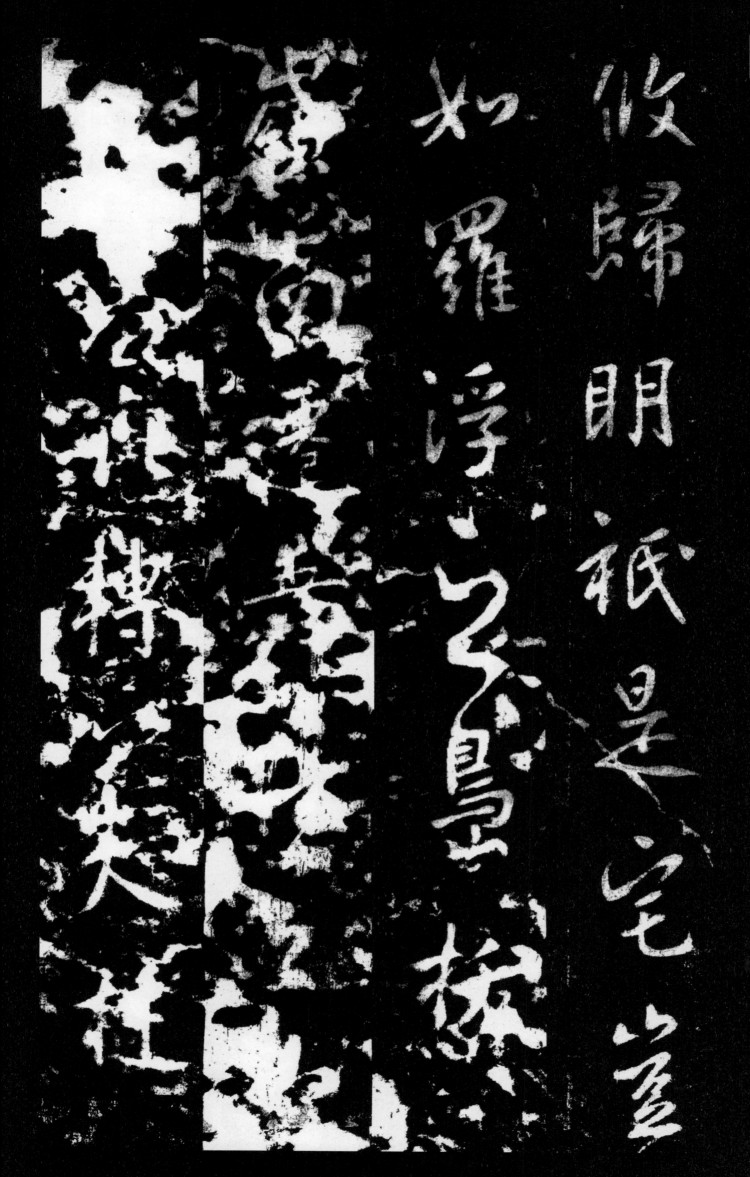

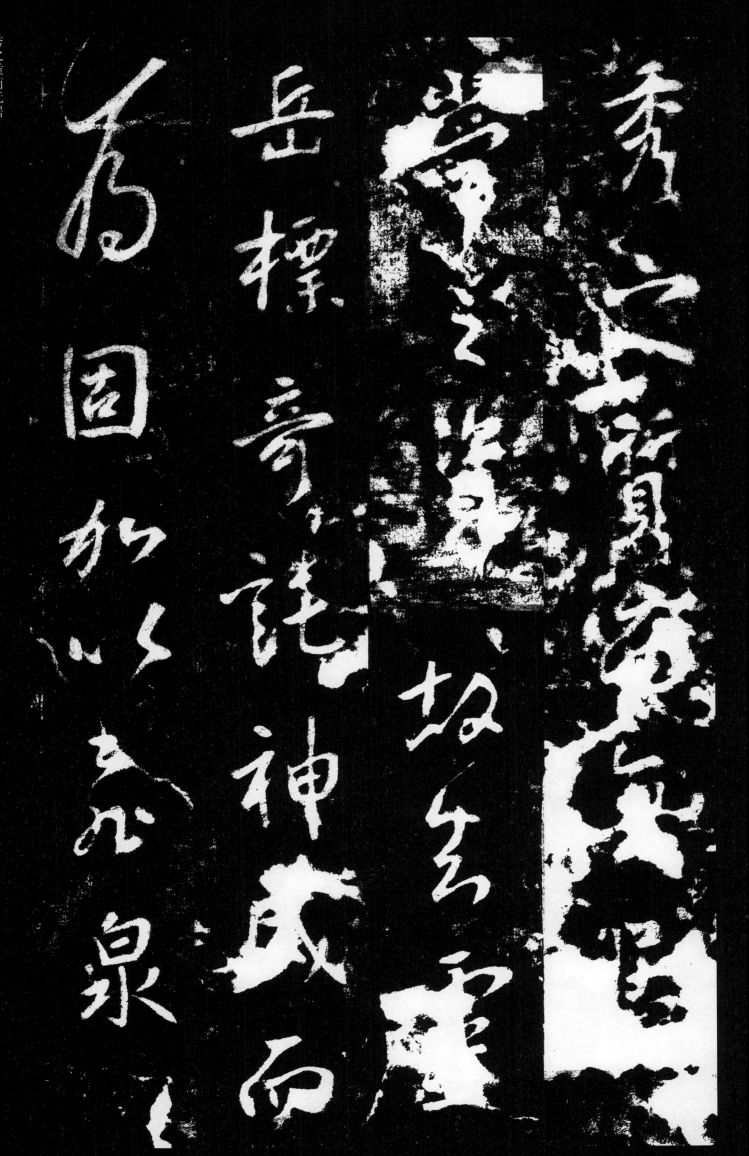

秀之质而无居
常之资故知灵
岳标奇托神威而
为固加以飞泉

二三

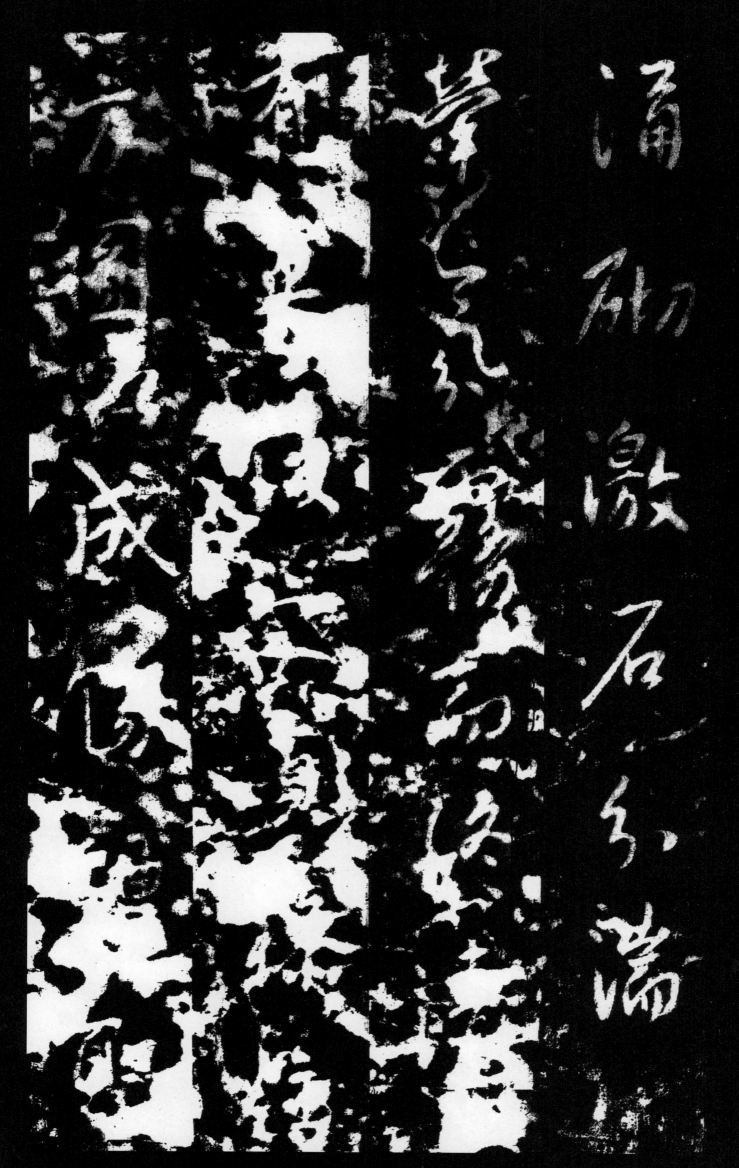

涌砌激石分湍

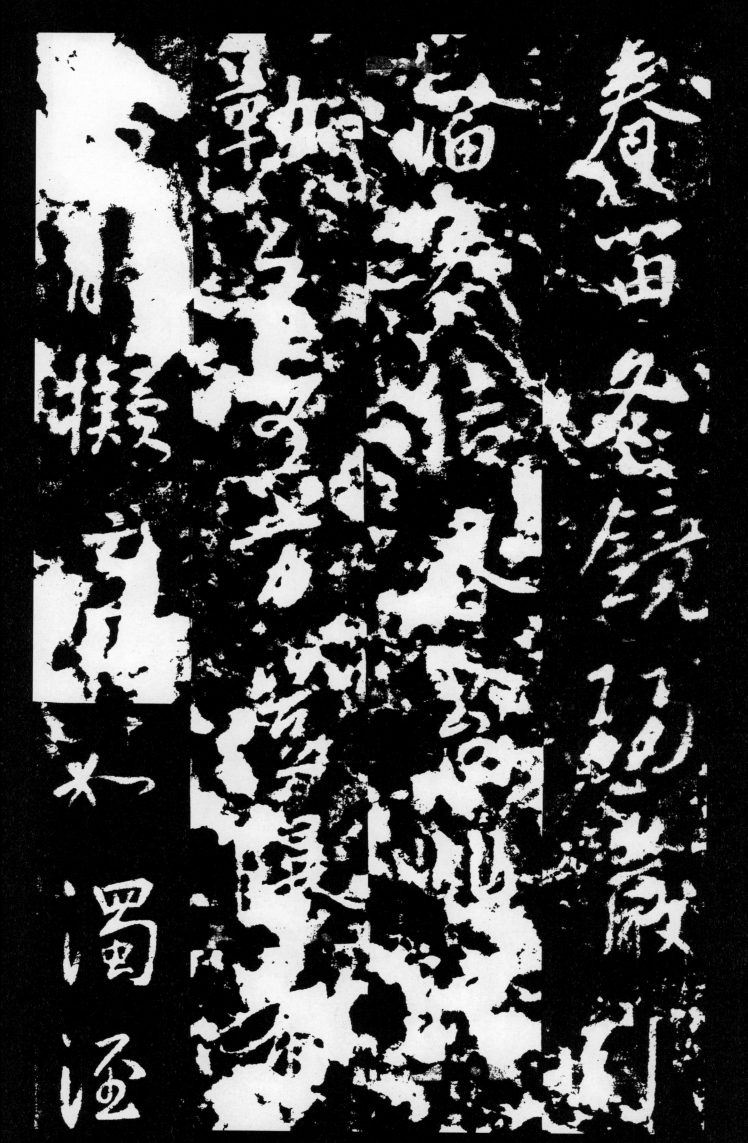

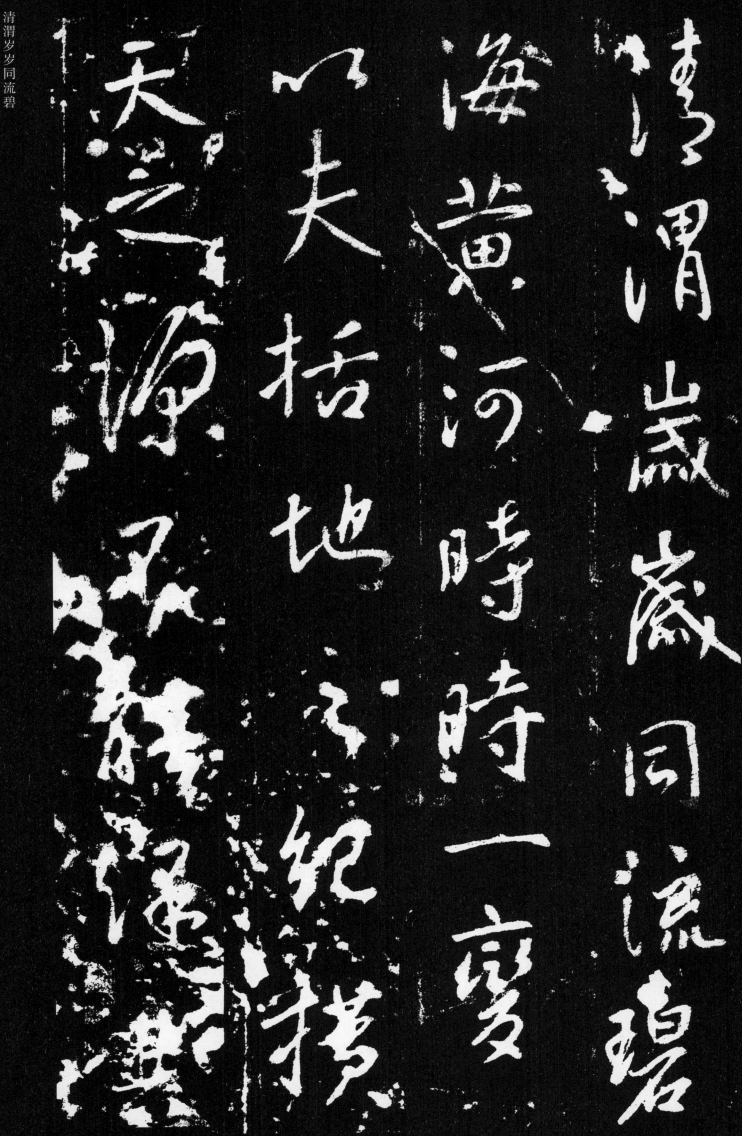

清渭岁岁同流碧
海黄河时时一变
以夫括地之纪横
天之源不能保其

二七

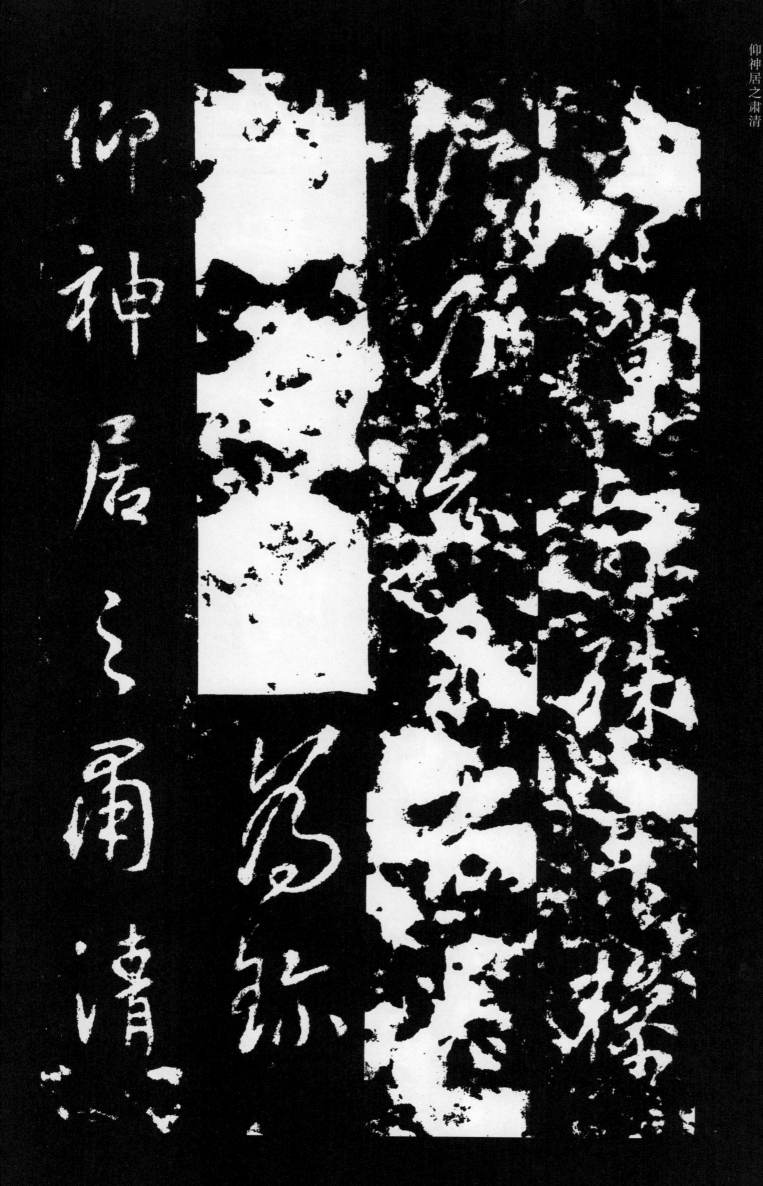

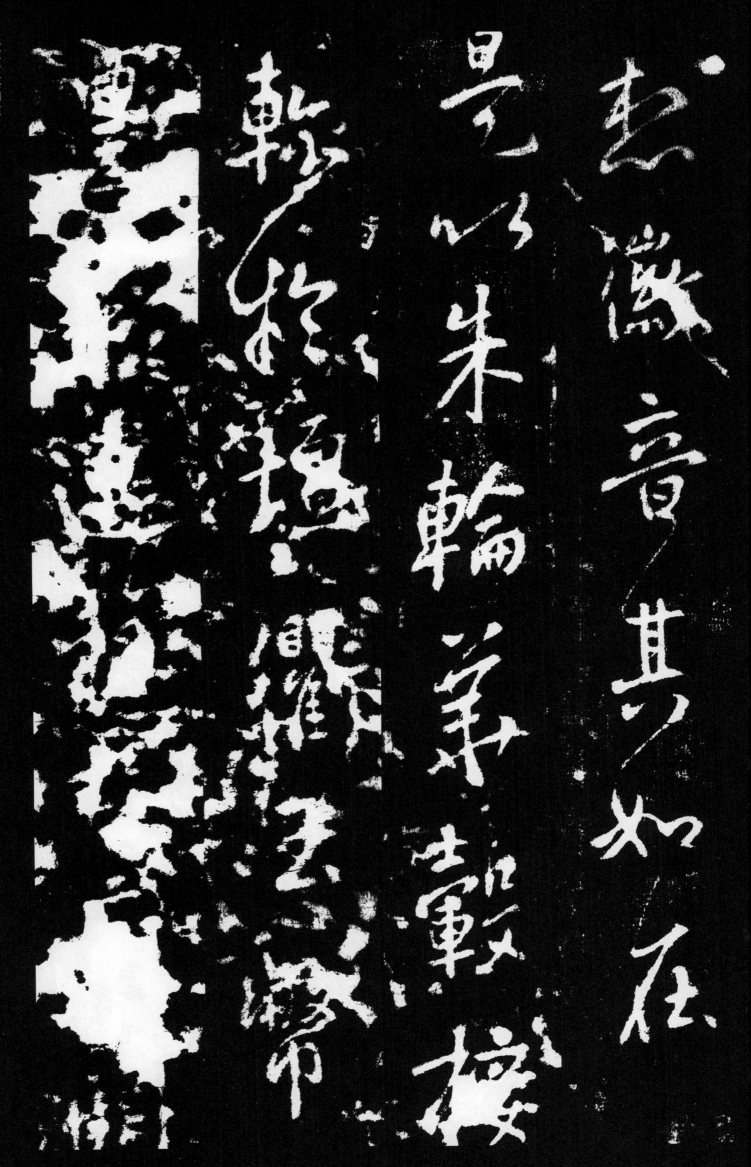

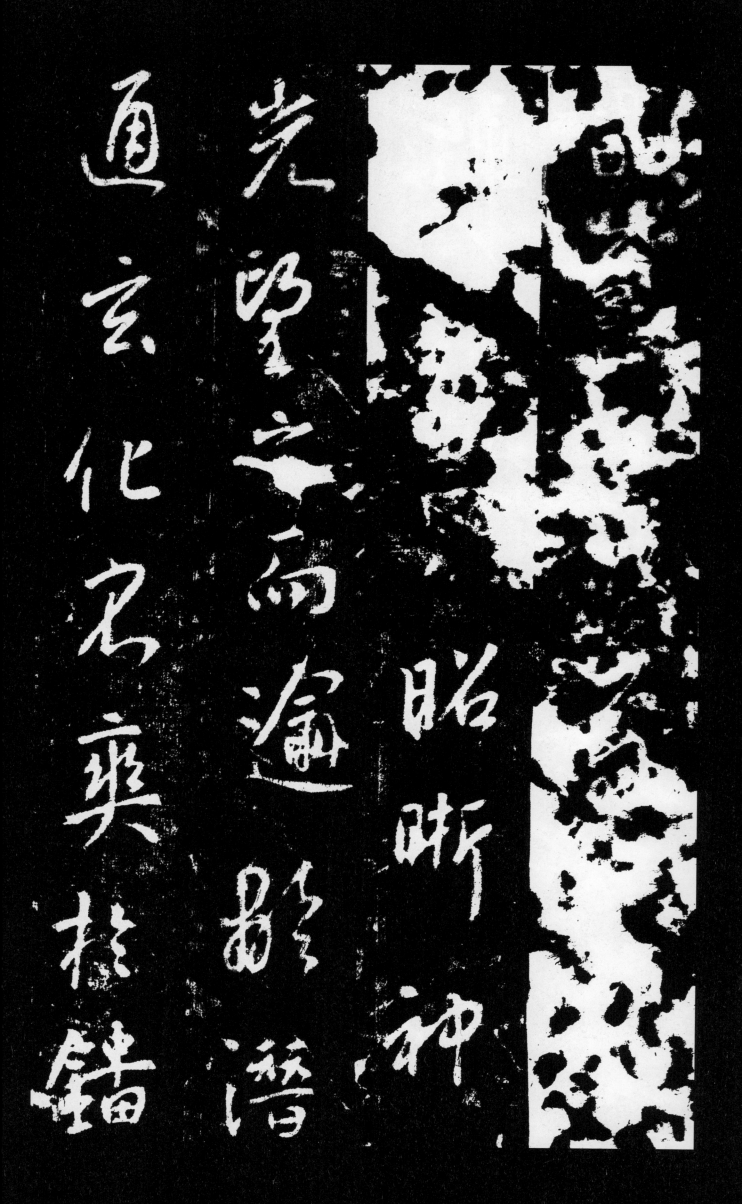

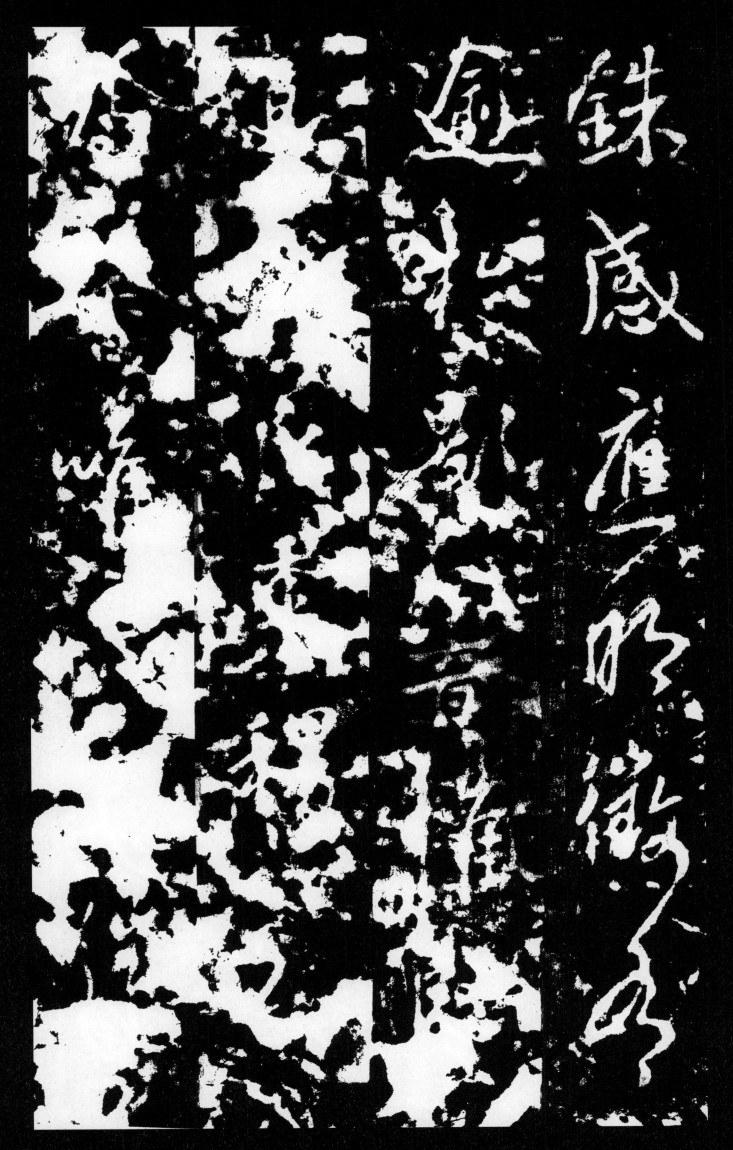

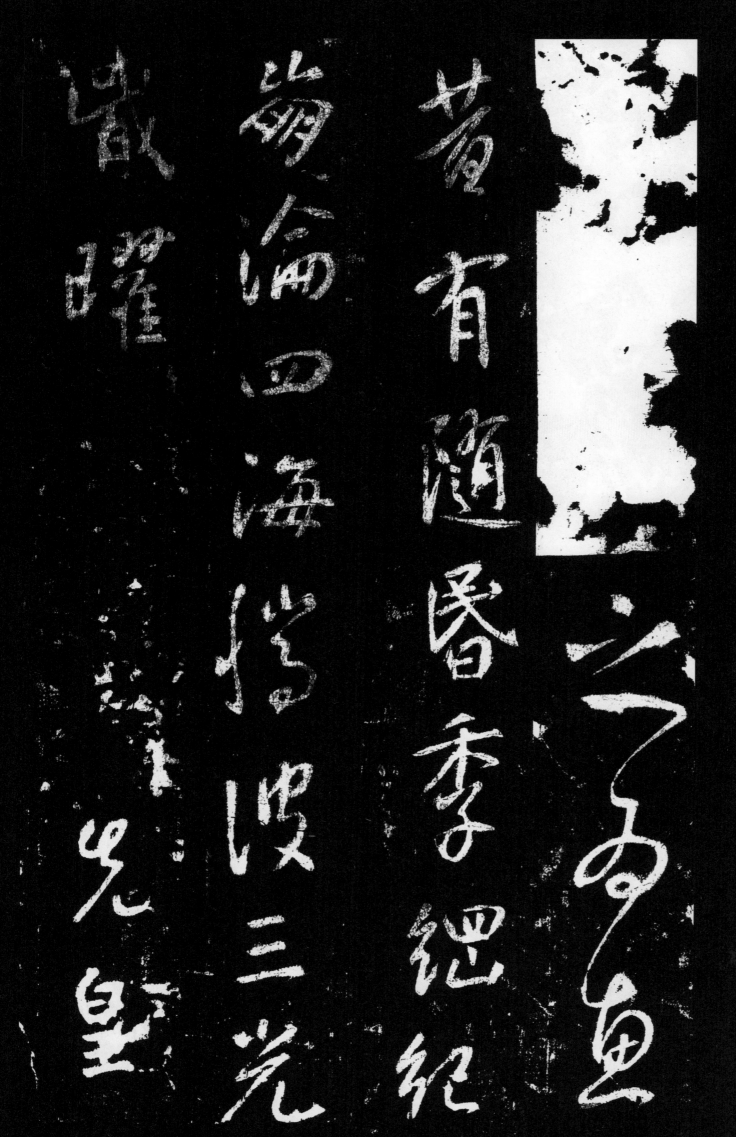

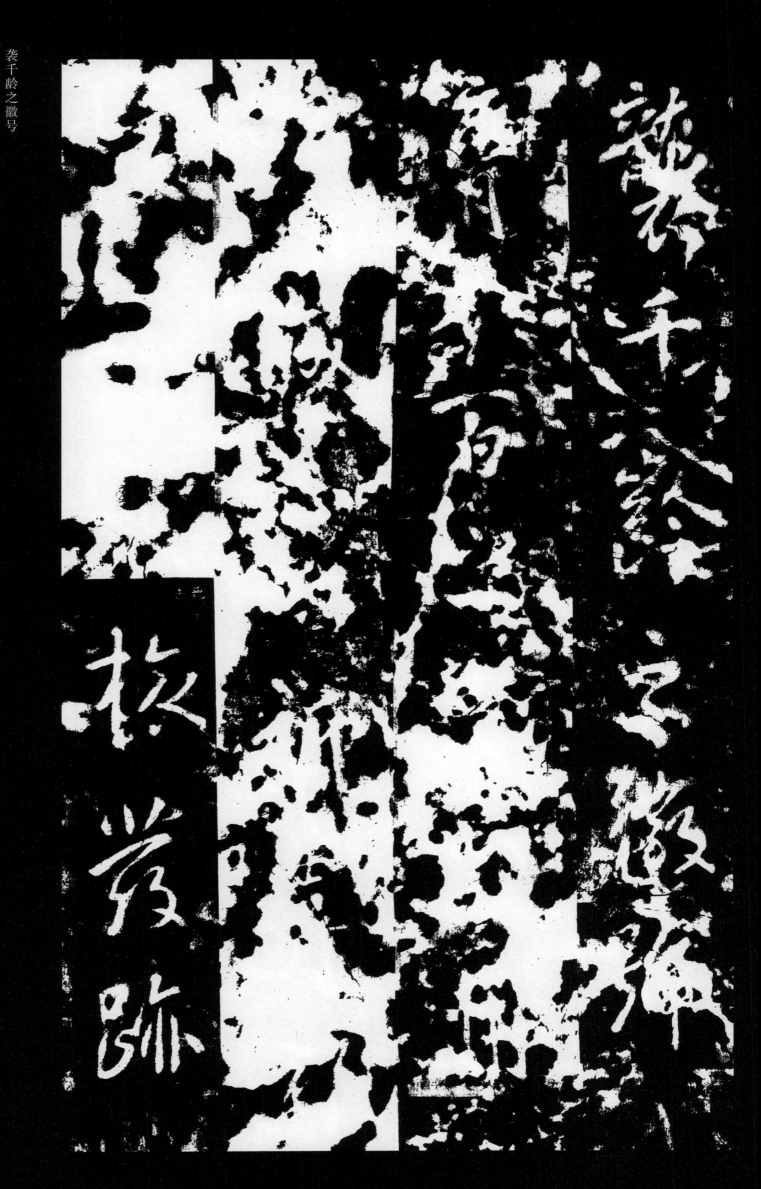

神邦举风电
以长驱笼天地而
遐掩一戎大
合为家虽膺箓

顷必俟云雨之泽

茫茫万

巍巍五岳必延尘壤之资虽九穗登年由乎播种千寻

忧虽立本於自然

非壤则有倾覆之

害忱尘

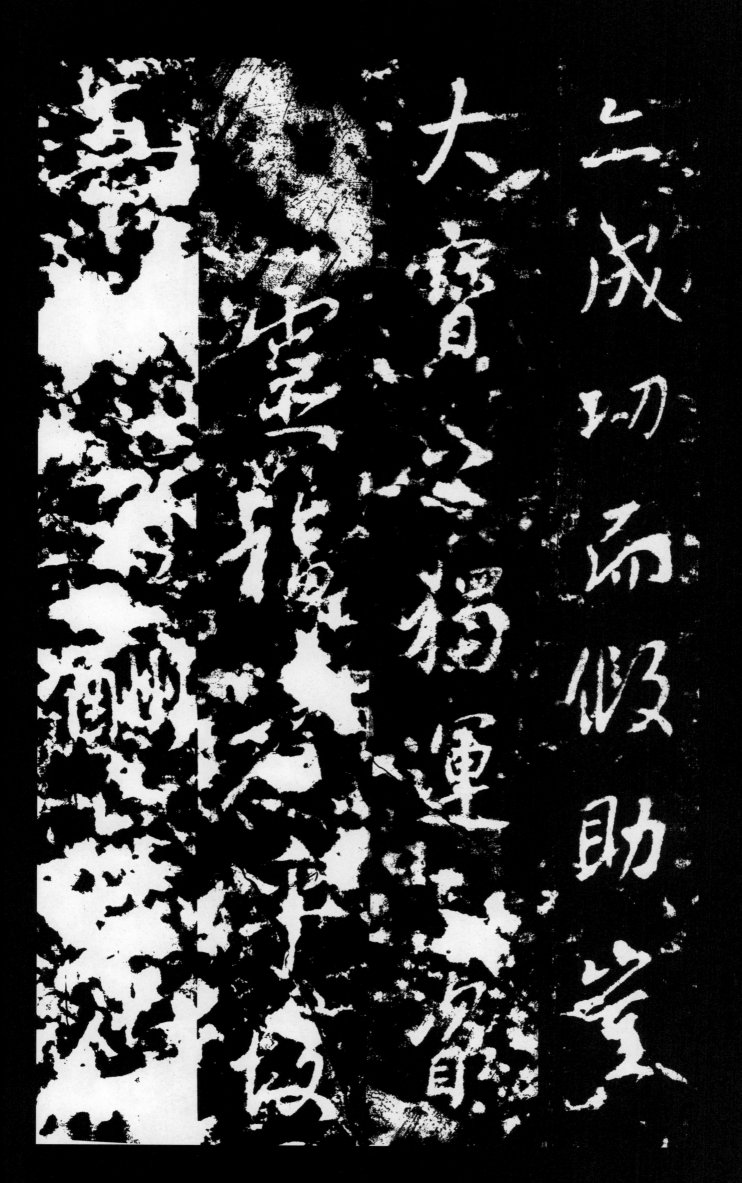

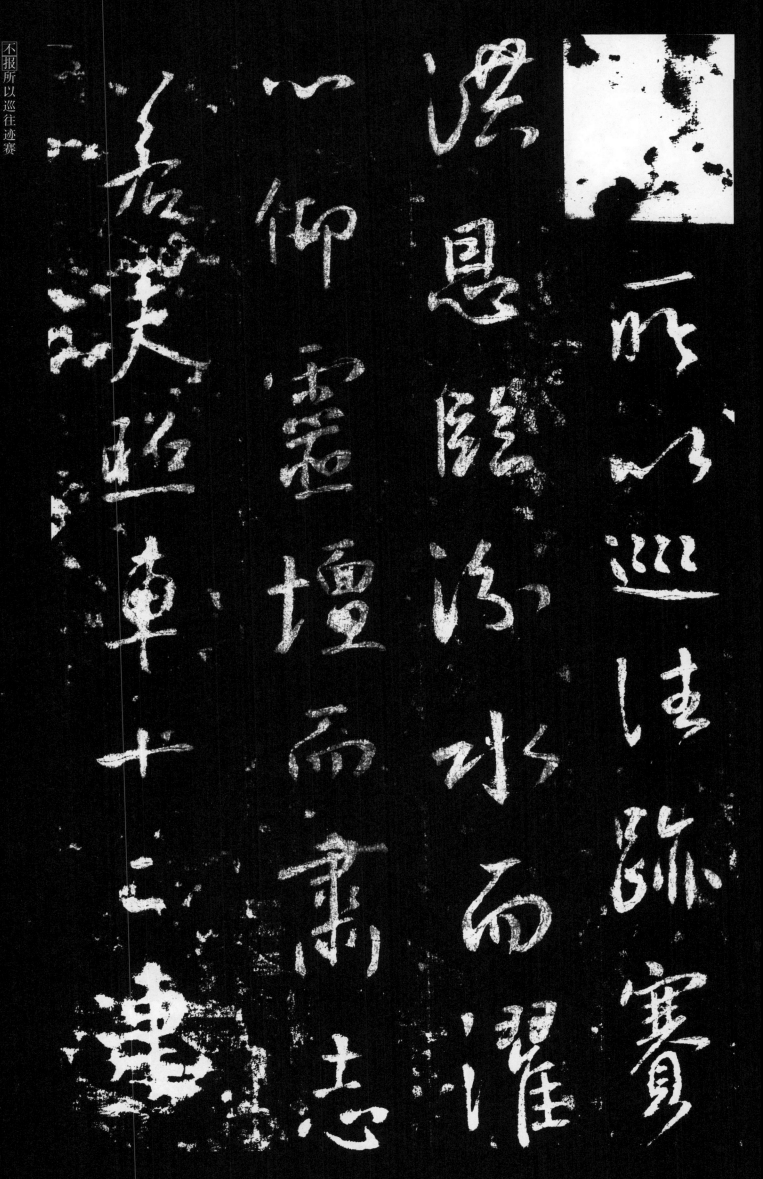

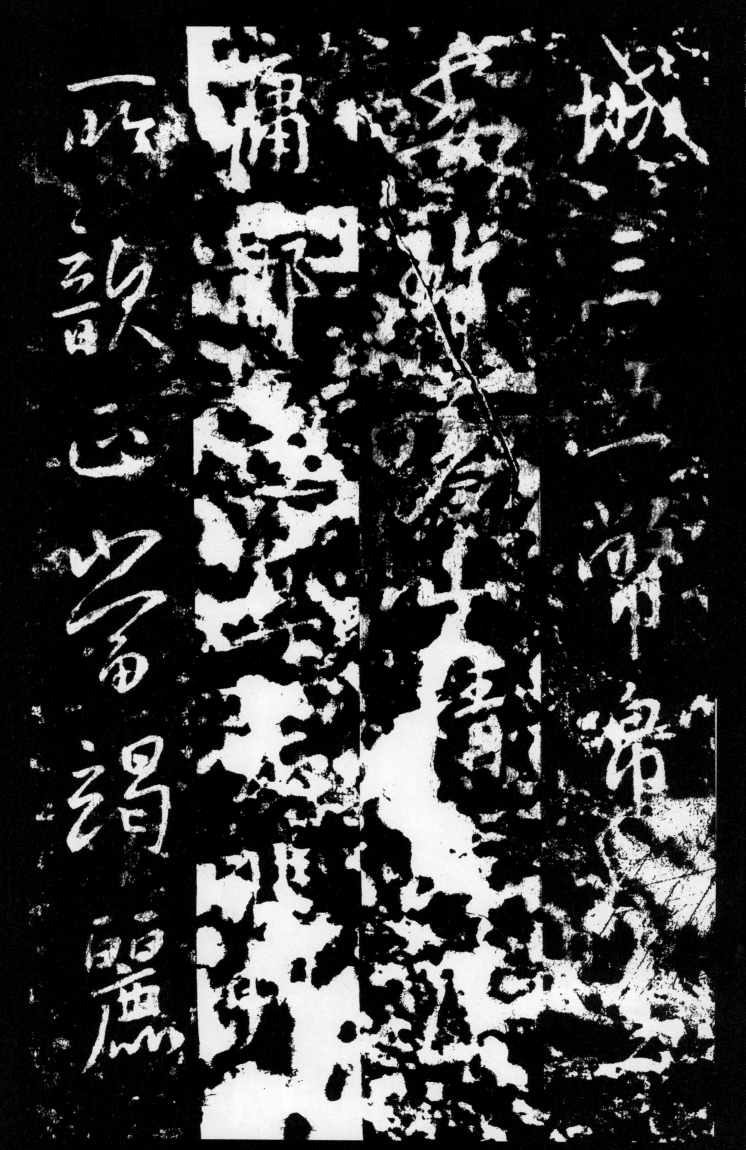

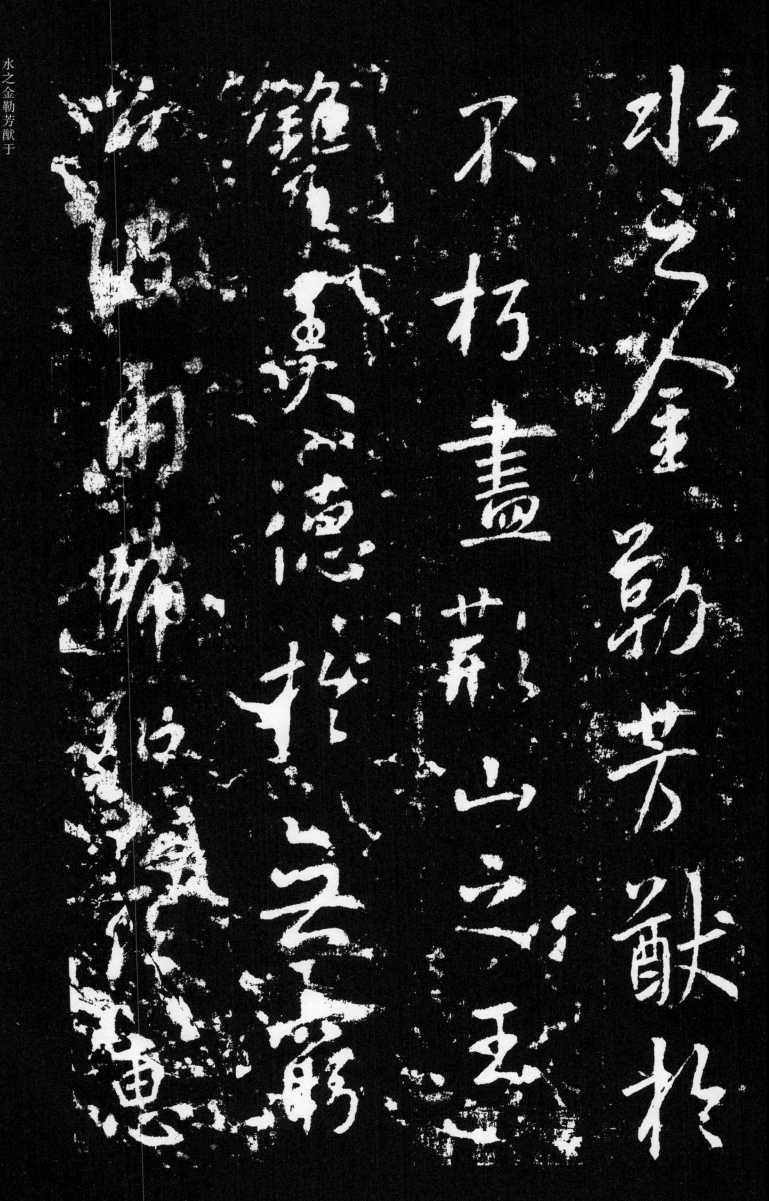

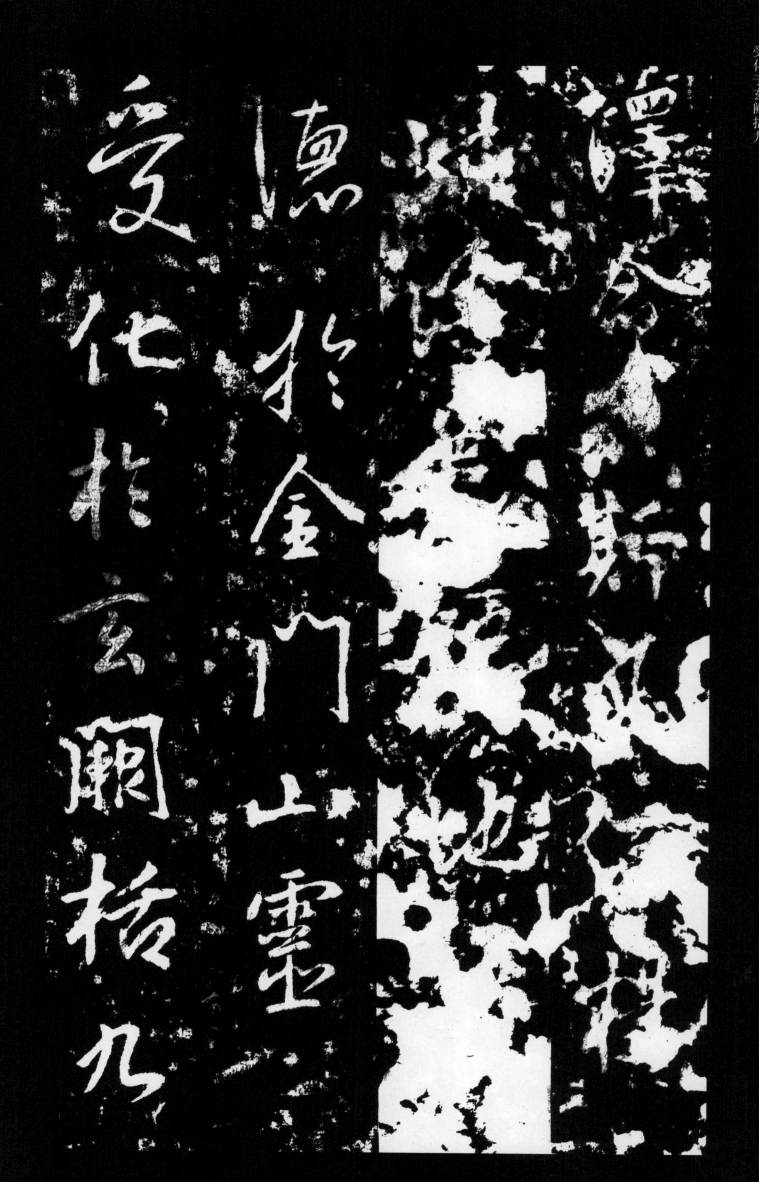

泽命斯风佰扬

此清丕硬地祇仰

德于金门山灵

受化于玄阙括九

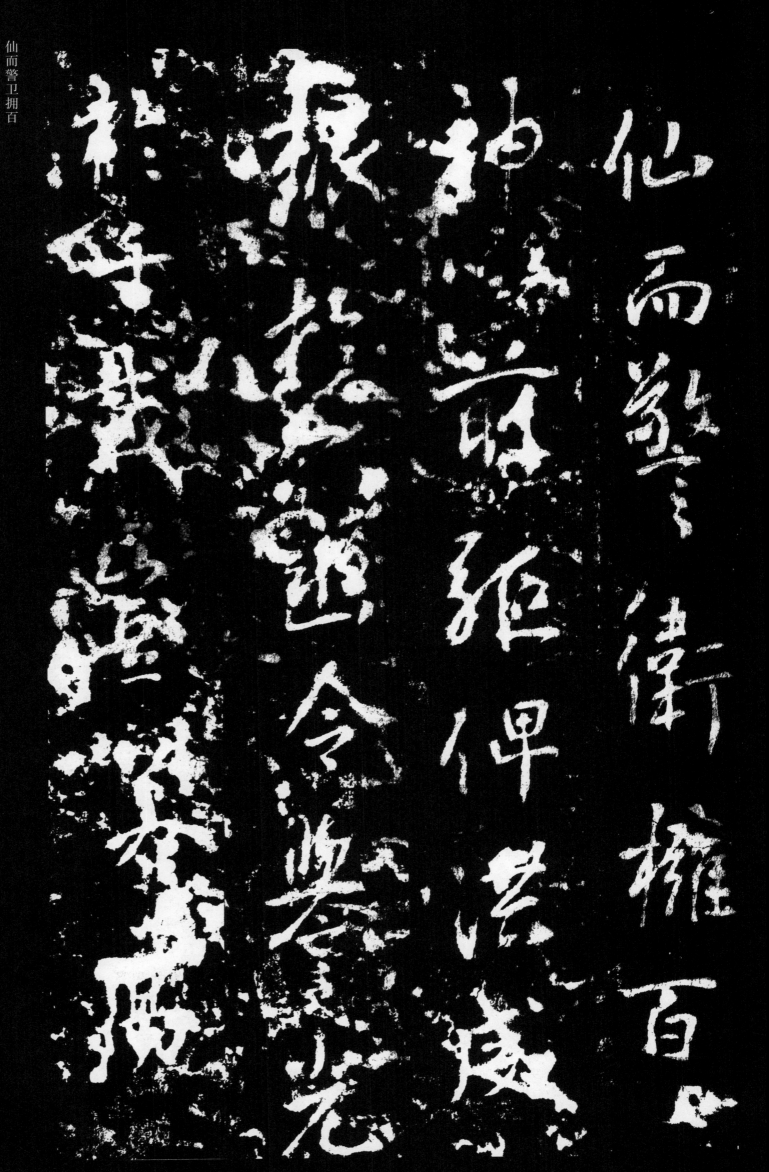

仙而警卫拥百
神以前驱俾洪威
振于六幽令誉光
于千载邑若高

四三

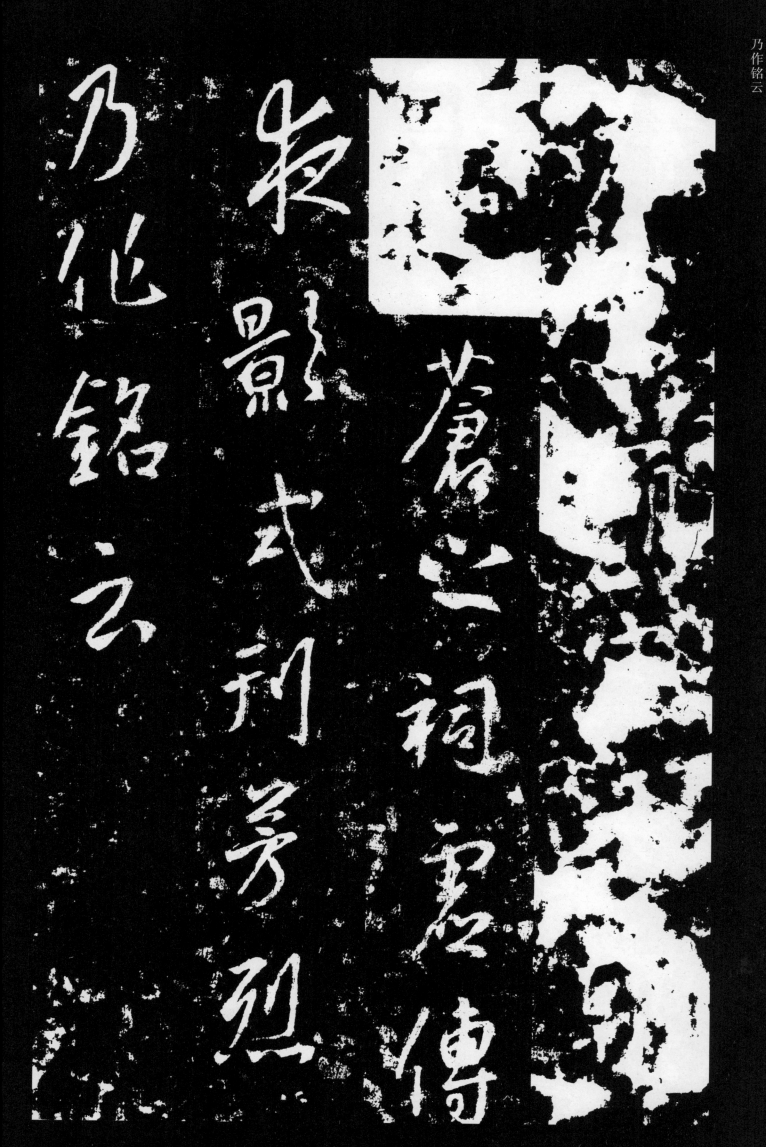

乃化铭云

裹影式刊芳烈

苍之祠虚传

赫赫宗周明哲辅

诞灵降德承文

继武启庆留名冀

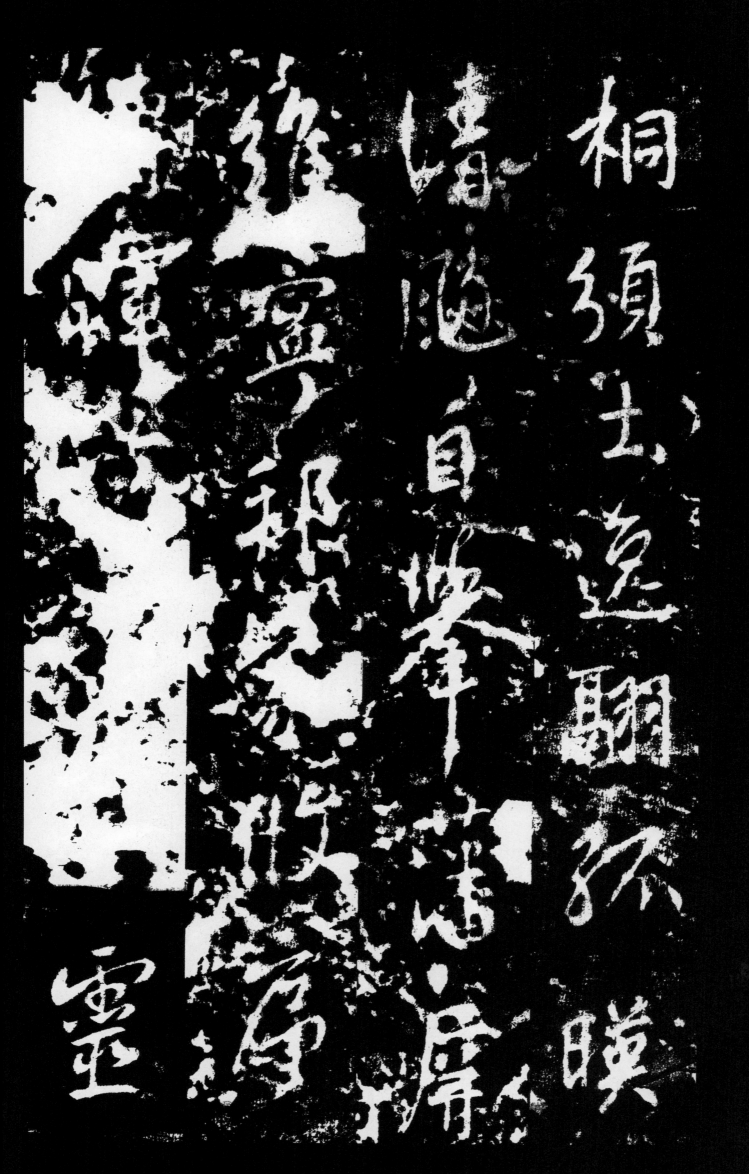

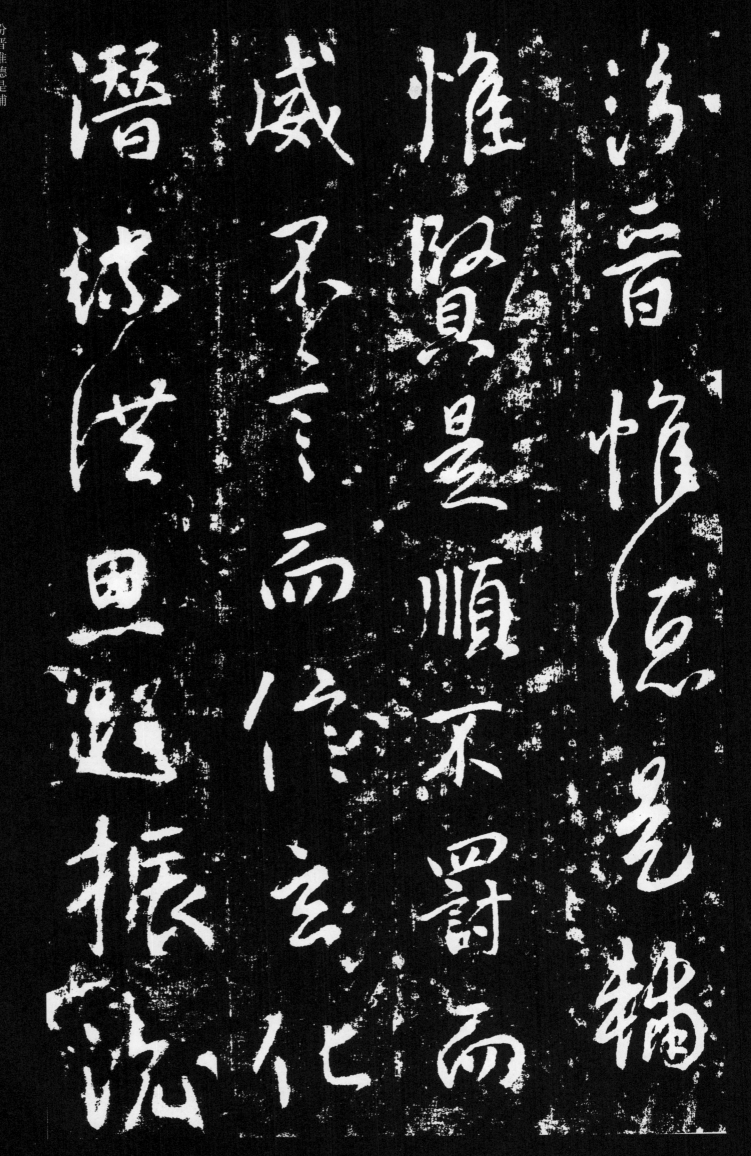

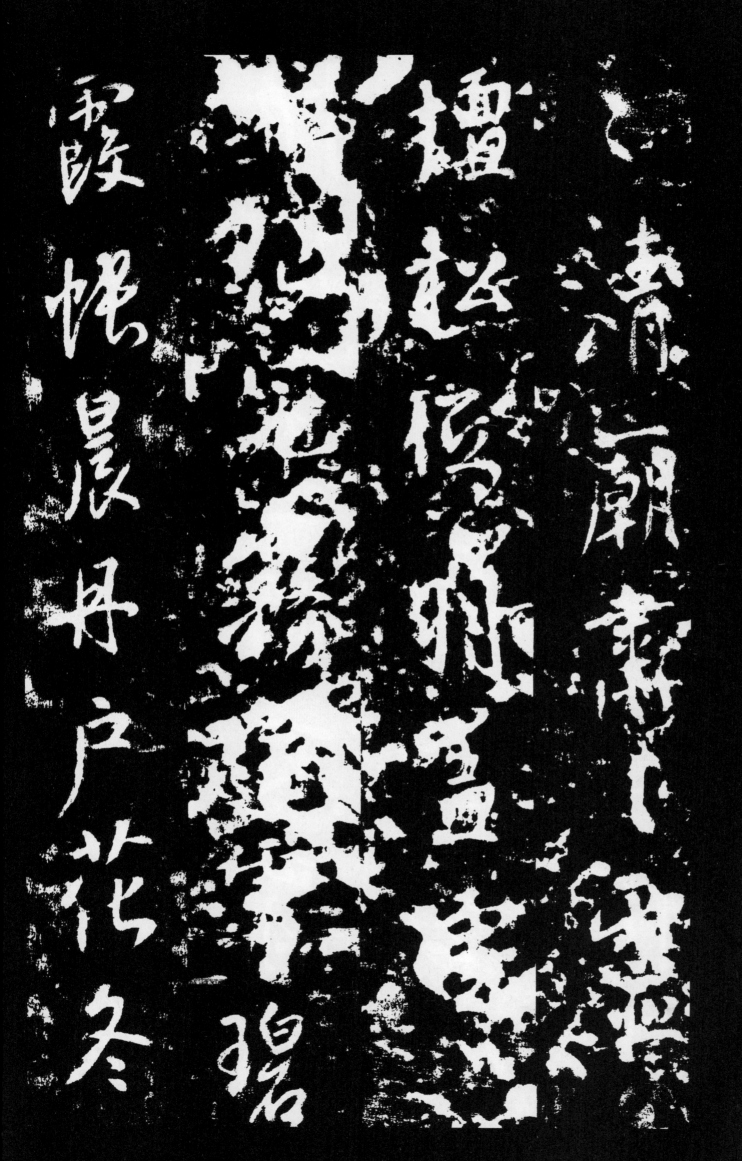

桂庭芳夏蘭代

桂庭芳夏蘭代
移神久地古林殘
泉涌湍縈瀉砌分
庭非攪可濁非澄

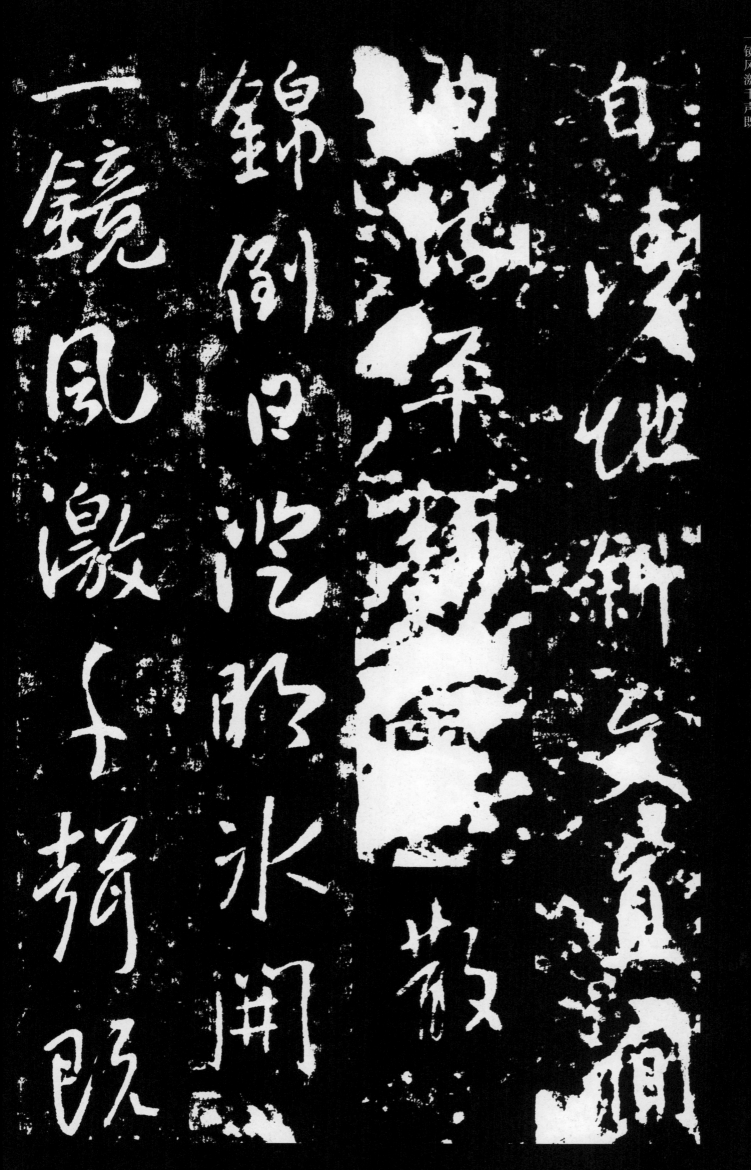

瞻清潔載想忠

貞濯兹塵穢瑩

此心靈猗欤勝地

偉哉靈異日月有

永
嗣

萬
代
千
齡
芳
猷

可
極
神
威
靡
隊

穷
英
声
不
匱
天
地

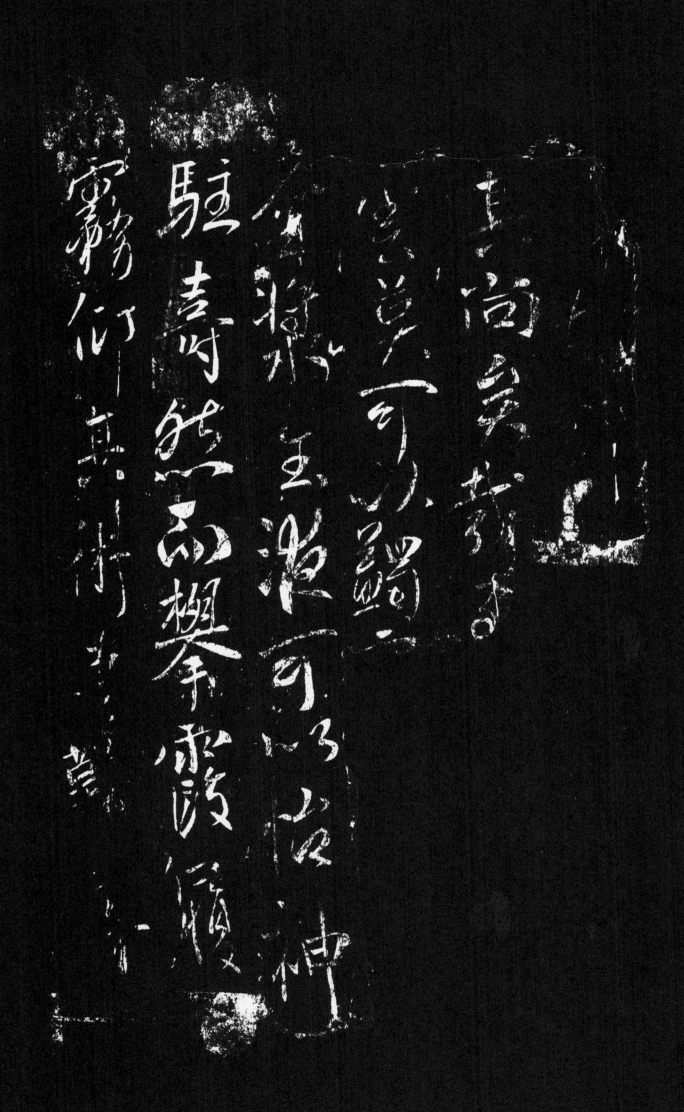

温泉铭

其尚矣哉□□□

云英可以瀱□□□

金浆玉液可以怡神

驻寿然而攀霞履

雾仰其术者难寻

五三

综凤驱莺访其踪者
罕继是以秦皇锐思
不免兹山之尘汉
帝穷神终郁茂
陵之草故知仙道

纡阔孰长龄之可
希未若兹泉近怡
情性者矣朕以忧
劳积虑风疾屡婴
每濯患于斯源不

移時而獲損於是面

山開宇徙舊裁基

泉涌殿而縈池砌環

流而起岸岩虹曜彩

曲曲垂梁岫月澄輪低

低人牖溯调风以荡志
鉴灵泉而肃心贵
乎炎景铄时长波
不足其热霜风击
岁叠浪不稍其

寒不以古今变质不以凉暑易操无霄无旦与日月而同流不盈不虚将天地而齐固永济民之沈疢

長決施於无穷故
勒芳碑乃为铭曰
岩岩秀岳横基渭
滨滔滔灵水吐岫标
神古之不旧今之不

長决施於無窮故

勒岑碑乃为铭曰

嚴嚴秀岳横基渭

滨滔滔靈水吐岫標

神古之不舊今之不

新疆疴荡瘵疗俗

医民铄冻霜夕飞炎

雪晨林寒尚翠谷

暖先春年序屡易

暄凉几积其妙难

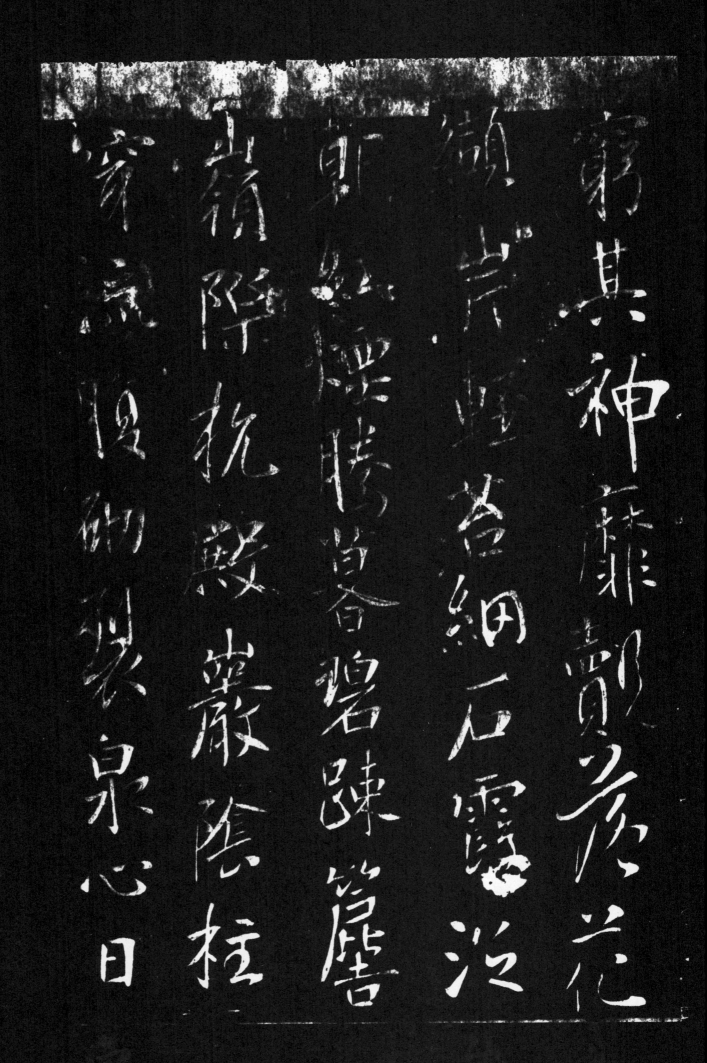

穷其神靡觌规落花
缬岸轻苔纲石霞泛
朝红烟腾暮碧疏檐
岭际抗殿岩阴
穿流腹砌裂泉心日

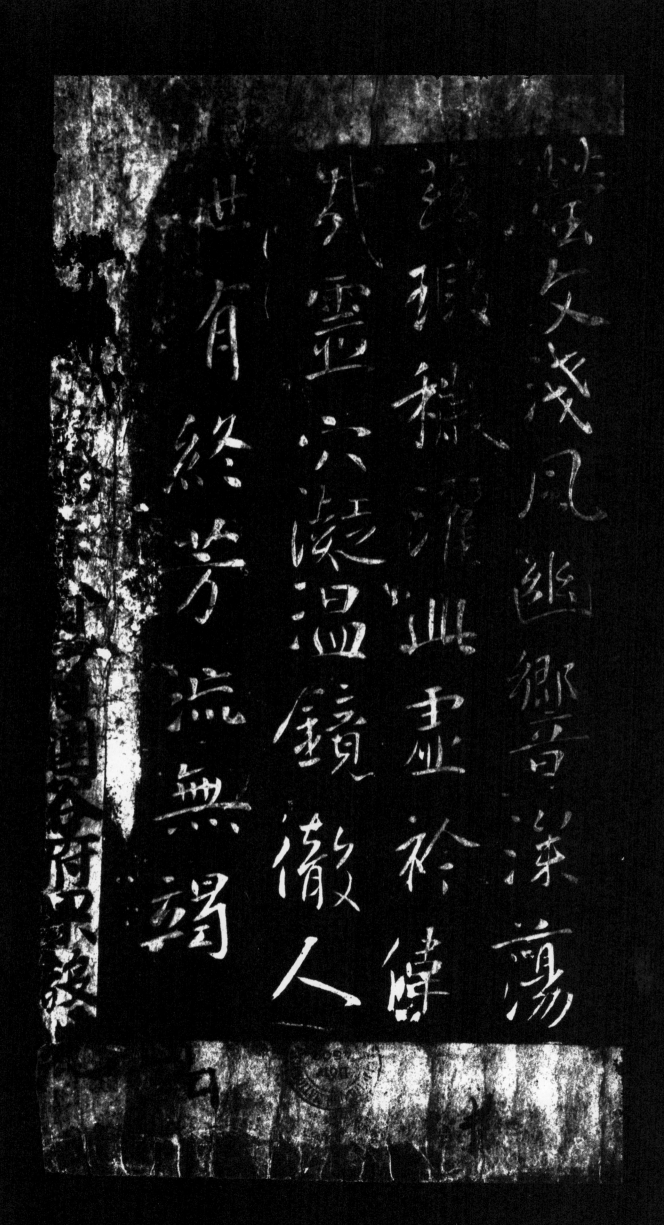

图书在版编目（ＣＩＰ）数据

　　晋祠·温泉铭／刘开玺编著. —— 哈尔滨：黑龙江
美术出版社，2023.2
　　（中国历代名碑名帖原碑帖系列）
　　ISBN 978-7-5593-9058-5

　　Ⅰ．①晋… Ⅱ．①刘… Ⅲ．①行书－碑帖－中国－唐
代 Ⅳ．①J292.24

　　中国国家版本馆CIP数据核字(2023)第001740号

中国历代名碑名帖原碑帖系列——晋祠·温泉铭
ZHONGGUO LIDAI MINGBEI MINGTIE YUAN BEITIE XILIE —— JINCI · WENQUAN MING

出 品 人：于　丹

编　　著：刘开玺

责任编辑：王宏超

装帧设计：李　莹　于　游

出版发行：黑龙江美术出版社

地　　址：哈尔滨市道里区安定街225号

邮　　编：150016

发行电话：（0451）84270514

经　　销：全国新华书店

印　　刷：哈尔滨午阳印刷有限公司

开　　本：720mm×1020mm　1/8

印　　张：8.25

字　　数：68千

版　　次：2023年2月第1版

印　　次：2023年2月第1次印刷

书　　号：ISBN 978-7-5593-9058-5

定　　价：25.00元

本书如发现印装质量问题，请直接与印刷厂联系调换。